LA
GAUDRIOLE
de 1835.

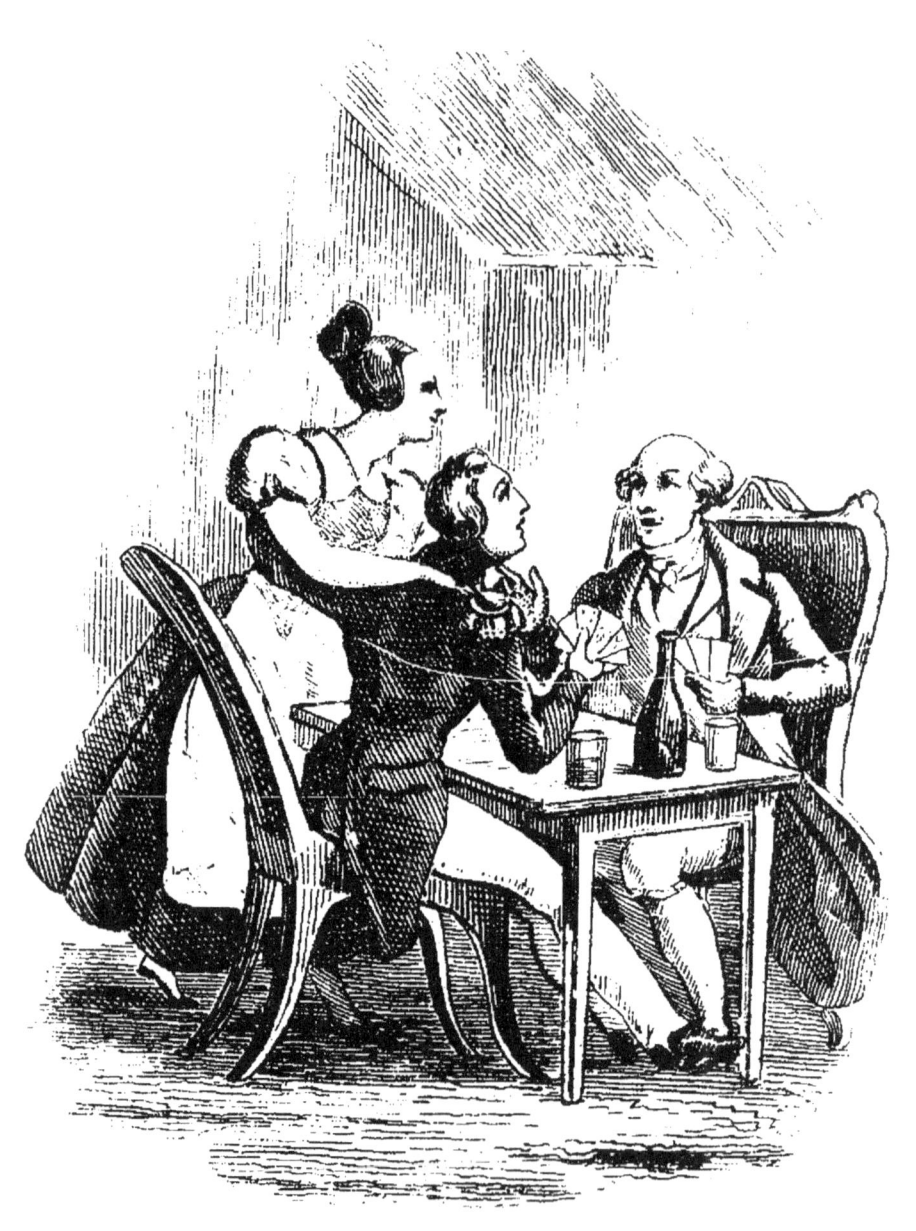

Les amours du sergent. P. 222

LA GAUDRIOLE DE 1835,

RECUEIL DES MEILLEURES

Chansons

FACÉTIEUSES, ÉROTIQUES, BACHIQUES
ET GRIVOISES,

PAR

MM. Béranger, Désaugiers, Debraux, Arm. Gouffé, L. Fettau, J. Cabassol, Ch. Lepage, A. Gilles, Scribe, Piton, Chanu, Germain, Hachin, etc.

A PARIS,
CHEZ LES MARCHANDS DE NOUVEAUTÉS.
—
1835.

LA GAUDRIOLE DE 1835.

PLUS HEUREUX QU'UN ROI.

Air : *Et gai ! Roger Bontemps.*

Vivant loin du rang suprême,
Orgueil, je sais te dompter;
L'appareil d'un diadême,
Jamais n'a su me tenter.
 Rire, boire et chanter,
Voilà, morbleu, ce que j'aime;
 Et gai ! voilà pourquoi
Je suis plus heureux qu'un roi.

Le dimanche, à la guinguette,
Je vais gai comme un pinson;
Quelquefois à la goguette
Je chante, mais sans façon.

Là, dans une chanson,
Je nargue toute étiquette;
Et gai! etc.

A précieuse coquette,
Après un doux entretien,
Maint roi, pour une amourette,
Donne nom, et rang et bien.
Moi, quand je veux, pour rien,
Je caresse ma Lisette;
Et gai! etc.

Au palais, l'intrigue veille
Près du lit d'un roitelet;
La peur souvent le réveille,
Et se place à son chevet.
Mieux que sur son duvet,
Sur ma paille je sommeille;
Et gai! etc.

Je ne cause point d'alarmes
Par quelque méchant projet;
Je n'ai pas recours aux armes
Pour soutenir un méfait.
Je n'ai pas le regret
De faire couler des larmes;
Et gai! etc.

Point d'ennemi ne m'épie;
Dans leur cour, combien de rois,

Sans cesse en but à l'envie,
Sous un fer tombent parfois!
 Aucun homme, je crois,
Ne veut abréger ma vie;
 Et gai! etc.

Sous la faulx du temps tout tombe,
Aucun mortel n'est omis;
Puisqu'il faut que je succombe,
Une fois en terre mis,
 De pleurs, quelques amis
Viendront arroser ma tombe;
 Et gai! voilà pourquoi
Je suis plus heureux qu'un roi.

<div style="text-align:right">DURAND.</div>

ENCORE UN GRÉGOIRE.

Air *nouveau.*

Balancez, lancez sur ma tête
Vos foudres, vos terribles feux.
Je brave en ces lieux la tempête, *(bis)*.
Je bois! je bois! je suis heureux! *(4 fois)*.

Tout plein d'une bachique ardeur,
Ainsi Grégoire, armé d'un verre,
Chante lorsque dans l'atmosphère
Les élémens sont en fureur.
A ces tableaux parfois sublimes,
Quand le mortel en désarroi
Ne voit qu'épouvante et qu'abime,
Il dit et redit sans effroi :
 Balancez, etc.

Quoi, parce que le jour, la nuit,
Malgré vos coups épouvantables
Et vos désordres effroyables,
Je vous brave dans mon réduit,
Vous prétendez avec furie
M'imprimer encor la terreur ?
Tonnez, tonnez, je vous défie!
Regardez si Grégoire a peur !
 Balancez, etc.

Amans, esclaves de l'amour,
Soupirez pour une cruelle,
Lorsque son regard ne décèle
Qu'un froid, qu'un dédaigneux retour.
Loin de nous ce honteux servage,
Un tel sort est-il fait pour nous ?
A qui méprise votre hommage
Chantons au bruit des gais glouglous.
 Balancez, etc.

Et vous, intrépides buveurs,
Vous, qui ne redoutez l'orage
Que pour le tout puissant breuvage
Qui charme et console nos cœurs,
Que si jamais des cris d'alarmes
Vous armaient d'un fer inhumain,
Déposez vos funestes armes,
Et chantez au jaloux destin :

Balancez, lancez sur ma tête
Vos foudres, vos terribles feux.
Je brave en ces lieux la tempête, *(bis)*.
Je bois! je bois! je suis heureux! *(4 fois)*.

<div style="text-align:right">BLONDEL.</div>

LE CONVIVE.

Air : *La bonne aventure, ô gué!*

Pucelle, dont le secours
 Parfois me ravive,
Sur le fleuve des amours
 Ma barque dérive;
Muse, pour que ma chanson

Ait encor l'air polisson,
Laisse-moi chanter le convive.

D'un célibataire, hélas !
 La vie est chétive ;
A sa table il ne voit pas
 Une ame qui vive.
Mais pour charmer d'un garçon
 L'ordinaire sans façon,
Il suffit d'un petit convive.

Boire seul au cabaret
 N'a rien qui captive ;
Le Bourgogne alors paraît
 De l'eau de lessive ;
Mais à deux le vin est bon,
 Le Surène est du Mâcon,
Lorsqu'on trinque avec un convive.

A maint gala pour prier
 Fillette naïve,
Il ne faut pas envoyer
 Epître ou missive.
De la porte approche-t-on,
 On pousse un petit bouton
Pour entrer chez plus d'un convive.

A table on a du tracas
 Près d'une femme oisive ;

11

Lorsqu'à la fin du repas
 Le champagne arrive,
Les mains servent d'échanson :
 De l'une on prend le flacon,
Et de l'autre on sert le convive.

N'espérez pas, gosier sec,
 Qu'un convive vive;
Plus on lui rince le bec,
 Plus sa joie est vive;
Mais quand la réfection
 Passe en conversation,
Cela fait bâiller un convive.

On connaît d'un bon morceau
 La force attractive;
Mais, s'il n'est ni gros ni chaud,
 De table on s'esquive.
Aussi, par précaution,
 Un prudent amphitryon
Ne fait pas jeûner un convive.

Un adroit maître d'hôtel,
 Quand le rôt arrive,
Ne souffre pas, pour un tel,
 Que *Chose* s'en prive.
Par égale portion,
 De la sauce et du poisson,
Il en donne à chaque convive.

12

Calmez-vous d'un gros mangeur
 La faim excessive?
Bourrez-le, n'ayez pas peur
 Que la mort s'ensuive.
Depuis la création,
 Jamais d'indigestion
On n'a vu mourir un convive.

On dit que nos députés
 Ont des faims rétives,
Qu'ils vendent pour des pâtés
 Leurs boules votives.
Aussi, lois, pétitions,
 Sur toutes ces questions
Ils parlent comme des convives.

Jésus, dans son paradis,
 A des vierges juives;
Allah dans le sien a mis
 Des houris lascives.
Sans regret, avec Gloton,
 Allons souper chez Pluton,
Nous verrons de jolis convives.

<div style="text-align:right">Henri Simon.</div>

LA MODISTE.

Air : *De la grisette.*

Oui, je suis modiste,
 Et pour plaire à tous
 Les goûts,
Je sers en artiste
 Et sages et fous.

Dans cet art frivole
 On fait mille heureux,
Car sans cesse on vole
 A de nouveaux nœuds.
Oui, etc.

La mode des *blondes*
 M'a porté bonheur,
Et mes *formes* rondes
 M'ont mis en *faveur*.
Oui, etc.

J'ai blanches couronnes
 Pour les jours d'hymen,

Et des chapeaux jaunes
 Pour le lendemain.
Oui, etc.

Je fais des *cornettes*,
 Et, sans me flatter,
A de hautes têtes
 J'en ai fait porter.
Oui, etc.

Je suis très-facile,
 Sans ambition,
Je vais même en ville
 Pour une *façon*,
Oui, etc.

Posant avec grâce
 Rose et blanc satin,
Je fais une *passe*
 En un tour de main.
Oui, etc.

Suivant la coutume,
 Nos gains sont menus,
Et c'est sur la *plume*
 Qu'on gagne le plus.
Oui, etc.

De ma fourniture
 Vous serez contens,

Et pour qu'on s'assure,
 Je tiens les *rubans*.
Oui, etc.

Bref, chacun approuve
 Mon esprit fécond;
Car chez moi l'on trouve
 La forme et le fond.
Oui, etc.

<div style="text-align:right">GARIEN.</div>

LA PORTE ET LE COEUR.

AIR : *Lisette, ma Lisette.*

Lise, ouvre-moi bien vite,
Réponds à mon ardeur,
Tout à l'amour t'invite,
 Ouvre-moi vite
Ta porte et ton cœur.

A travers la serrure,
Friponne, je te vois;
Ouvre, je t'en conjure,
Lubin est tout à toi.

Trop souvent au bocage
Tu déçus mon projet ;
De ton joli corsage
Romps enfin le lacet.
Lise, ouvre-moi, etc.

Sous les traits que décore
Ta pudique fraîcheur,
Lise, je vois encore
De ton sein la blancheur.
Ces charmes j'admire,
Si je n'y puis toucher,
Pour calmer mon martyre,
Laisse-les-moi cacher.
Lise, ouvre-moi, etc.

Fixant ta gorge nue,
Mes yeux avec douceur,
Ont découvert l'issue
Qui conduit au bonheur.
Cède à ma flamme extrême ;
Ta sensibilité
Te conduira toi-même
A la félicité.
Lise, ouvre-moi, etc.

Tout brille en ta personne :
Que tes bras sont jolis !

Que ta taille est mignonne!
Que tes pieds sont petits!
Belle, en m'offrant l'image
De la divinité,
Laisse-moi rendre hommage
A ta virginité.
Lise, ouvre-moi, etc.

Quoi! ton ame inflexible
Se rit de mes désirs!
Serait-elle insensible
A mes tendres soupirs!
Hélas! si par mon zèle
Je ne puis t'attendrir,
Entre tes bras, cruelle,
Permets-moi de mourir.
Lise, ouvre-moi, etc.
<div align="right">Perchelet.</div>

LA MARRAINE.

Air : *La boulangère.*

Marraine, qui nous instruisez
Dès l'moment où nous sommes;

Rien qu'à l'tenir vous qui prisez
L'cœur de messieurs les hommes ;
J'suis en âge d'avoir un amant,
Dites-moi donc, ma marraine,
Comment,
Comment qu'y faut qu'je l'prenne ?

J'vois deux morveux qui m'font la cour,
Se frotter à ma jupe ;
L'un a l'nez long, l'autre à l'nez court,
Et c'est là c'qui m'occupe ;
Ces deux morveux sont bien tournés :
Dit's-moi donc, ma marraine,
Est-ce au nez,
Au nez qu'y faut qu'je l'prenne ?

L'un est roux, dur et sournois,
Tout frais v'nu de sa province,
Qui n'me fait rien qu'en tapinois,
Qui m'chatouille et qui m'pince ;
Dur comme il est, c'est un homm'sûr ;
Dit's-moi donc, ma marraine,
Est-c'le dur,
Le dur qu'y faut que j'prenne ?

L'autre est un brun, bien dru, bien droit,
Plein d'esprit et d'bravoure ;

La fille mal gardée. P. 40

Otez-lui la main d'un endroit,
 Dans un autre endroit il la fourre;
Dru comme il est, j'aurais d'son cru;
Dit's-moi donc, ma marraine,
 Est-c'le dru,
Le dru qu'y faut que j'prenne?

L'un n'est pas plus haut que cela,
 Mais il n'lui faut pas d'aide;
Quand je l'tiens dans ces cinq doigts-là,
 Jarni, comme il est raide!
Tout p'tit qu'il est, ça me divertit,
Dit's-moi donc, ma marraine,
 Est-c'le p'tit,
Le p'tit qu'y faut que j'prenne?

L'autre est si gros, que je ne crois point
 Que par ma porte il passe;
Mais rien n'lui sied comm'l'embonpoint,
 Car jamais y n'se lasse:
Gros comme il est, ça n'a pas d'os;
Dit's-moi donc, ma marraine,
 Est-c'le gros,
Le gros qu'y faut que j'prenne?

Le choix vous semble embarrassant,
 J'en juge à vot'silence;
Vot' filleule à l'cœur innocent!
 C'est c'qui fait qu'ell'balance.

Pour n' pas fair'de choix hasardeux,
Dist's-moi donc, ma marraine,
Est-c'les deux,
Les deux qu'y faut que j'prenne ?
DE BÉRANGER.

MA GRISETTE.

Air : *Du Barbier de Séville*.

Viens, ma Lisette,
Viens, ma grisette,
Le plaisir chez moi te conduit:
Quand sur ma couche
L'amour nous couche,
Le bonheur règne en mon réduit.

Lorsqu'en tes bras, vers Cythère je cingle,
En débarquant aux pays des heureux,
De ton fichu je fais sauter l'épingle,
Sans que ta main m'offre fermer les yeux
Viens, etc.

Dans nos transports si j'éprouve un déboire,
La coupe en main, pour bannir mon émoi,
Comme un ami tu me verses à boire,
Et d'amitié tu trinques avec moi.
 Viens, etc.

Nous savourons la liqueur généreuse ;
Et plus ses feux raniment mon désir,
Plus je m'enivre à la coupe amoureuse
Qu'en souriant ta bouche vient m'offrir.
 Viens, etc.

Sur ton sein blanc, la nuit ma main folâtre,
L'aurore vient que je l'y trouve encor.
Alors, pour rien, je palpe encor l'albâtre
Qu'à mes rivaux tu vends au poids de l'or.
 Viens, etc.

Amant heureux, peu m'importent les chaînes
Qu'un autre amant se forge auprès de toi,
Quand tu me dis que le suc de tes veines
Dans tes amours ne jaillit que pour moi.
 Viens, etc.

<div style="text-align:right">PERCHELET.</div>

ON N'EST PAS TOUJOURS A SON AISE.

Air : *Y à coups d'pieds, à coups d'poings.*

Ecoutez, mes petits enfans,
D'un père les avis prudens ;
A ma voix que chacun se taise.
Vous, ma nièce, vous, mon neveu,
Cela va vous gêner un peu....
 Mais ici bas,
 Mes enfans, on n'est pas
Pour être toujours à son aise.

Voyez, quand on est tant d'amis,
Comme à l'étroit on est assis ;
Que chacun rapproche sa chaise
Quand de la voisine entre nous
On devrait serrer les genoux.....
 Car ici bas,

Un jour de noce que d'excès,
Mais si j'ai fêté tous les mets,

Ne croyez pas que ça me plaise...
Il m'a fallu, malgré mon goût,
Boire et manger un peu de tout,
 Car ici bas, etc.

Ecoutez surtout mes avis,
Vous, Adolphe, mon petit-fils,
Vous, qu'on dit chaud comme une braise,
Tenez-vous ferme, mon enfant,
Je crains bien le premier moment;
 Mais ici bas,

Vous, son épouse au doux maintien
Gentille Louise, on craint bien
Que ce jour-ci ne vous déplaise :
Dans votre humble chambrette, ô dieux!
Vous n'étiez qu'un.. vous serez deux;
 Mais ici bas, etc.

Il faudra, regrets superflus !
Vous gêner peut-être encor plus,
Soit dit ici par paranthèse.
Vos corsets même avant neuf mois
Peuvent devenir trop étroits;
 Mais ici bas, etc.
 Ma fille, on n'est pas
Pour être toujours à son aise.

E. SCRIBE

CHANSON BACHIQUE.

Air nouveau.

Mes bons amis, versez, versez encor,
 Il faut boire
 Pour vaincre l'humeur noire;
Mes bons amis, versez, versez encor,
 Que la gaîté reprenne son essor.

 Quoi! les soucis, les noirs chagrins,
 Reprendraient ici leur empire!
 Quoi, seulement pas un sourire
 N'accompagnerait nos refrains;
 Au diable la mélancolie,
 Laissons les fous s'y consacrer;
 Gardons-nous bien de soupirer,
 Les soupirs abrègent la vie.
Mes bons amis, etc.

 Et pourquoi ne boirions-nous pas?
 Les désirs naissent de l'ivresse.
 Que la liqueur enchanteresse
 Nous montre ici tous ses appas:

Tarissons la coupe vermeille :
Si bizarre est notre destin ,
Qu'il change en deuil, le lendemain ,
Mes bons amis, etc.

Et toi, sexe tant gracieux ,
Toi qui brilles de mille charmes ,
Viens , que l'on te rende les armes.
Tout cède au pouvoir de tes yeux :
Honte à qui ne te rend pas hommage.
Ainsi qu'un sage le pensa ,
Le cœur froid qui jamais n'aima
Du ciel déshonore l'ouvrage.
Mes bons amis, etc,

Lorsqu'au mépris de son honneur
Et du cri de sa conscience,
L'intrigue se gorge en silence
De l'or, des larmes du malheur.
Exempt d'une telle faiblesse,
Heureux qui dit avec fierté :
La paix du cœur et la gaîté ,
Voilà la plus douce richesse.
Mes bons amis, etc.

Fi de ces insignes faveurs
Qui conduisent au rang suprême ,
Las , en secret le diadême
Est souvent arrosé de pleurs ,

Ceint de fleurs et de fruits d'automne,
De pampre et de myrthes d'amour,
Selon moi, jusqu'au dernier jour,
Voilà la plus belle couronne.

Mes bons amis, versez, versez encor,
 Il faut boire
 Pour vaincre l'humeur noire;
Mes bons amis, versez, versez encor,
Que la gaîté reprenne son essor.

<div style="text-align:right">BLONDEL, *sociétaire*.</div>

POMPONS.

Air : *De Tarare Pompon.*

Versez, versez toujours,
Le vin, joyeux apôtres,
De mes jours et des vôtres
Embellira le cours.
Dans mon transport bizarre
Imitez-moi, lurons,
Et, sur l'air de Tarare,
 Pompons !

Le vin, au champ d'honneur
Fait triompher sans peine ;
Chaque grand capitaine
Doit être grand buveur.
Echangeant son épée
Contre de vieux flacons,
J'entends dire à *Pompée* :
 Pompons !

En montant à l'autel,
Vous croyez tous, peut-être,
Que bonnement le prêtre
Marmotte son *missel*.
Non...... devant sa burette,
Corbleu ! je vous réponds
Que tout bas il répète :
 Pompons !

Trop faible de cerveau,
Cent fois on vit l'ivrogne,
A défaut de Bourgogne,
Finir ses jours dans l'eau ;
J'approuve son délire,
Du haut en bas des ponts,
En sautant il peut dire :
 Pompons !

Lorsque, devant mes pas
S'offre un tendron étique,

A sa santé gothique,
Amis, ne buvons pas;
Mais, dans nos bras, pour cause,
Lorsque nous presserons
Lise, Victoire ou Rose,
 Pompons!

Pompons le joli mot,
En l'écoutant, ma belle
Cessa d'être rebelle
Au petit dieu marmot;
Ainsi, malgré l'église,
Quatre fois, sans façons,
Elle veut qu'on lui dise :
 Pompons!

En ce monde enchanteur
Il faut que le vin coule,
Et que la beauté roule,
Ainsi que le buveur.
Passez nectar, piquettes;
Tombez corsets, jupons;
Et, fussions-nous pompettes,
 Pompons!

<div style="text-align:right">Ch. Hubert.</div>

DEMOISELLE.

MOT DONNÉ.

Air *de Marianne.*

Dans un joyeux aréopage,
Que plus d'une fleur émaillait,
Gente dame, comme un Le Page,
Portait le sceptre et le maillet.
 De Castalie
 Et d'Idalie,
Sous une treille, on célébrait les jeux ;
 Quand sur la route
 S'ouvre une joûte,
Où la beauté recueille les enjeux ;
On saisit l'urne qui recéle
Le sujet que l'on va tirer....
Il en sort, pour nous inspirer,
 Le doux mot : Demoiselle !

De ce mot nous sentons l'empire,
Chansonniers, galans troubadours,

Déjà notre cœur qui soupire,
Devance le luth des amours.
 Douce pensée
 Est caressée
Par notre esprit qui rêve le bonheur.
 Désir de plaire
 Naît et vient faire
Ressusciter la poétique ardeur.
Cette épreuve n'est pas nouvelle :
Chacun de nous, dès qu'il aima,
Pour la première fois rima
 Pour une demoiselle !

Pétrarque, dans les yeux de Laure,
Puisa les accords les plus beaux ;
A la voix de Clémence Isaure,
On vit s'ouvrir les jeux floraux.
 Mais d'autres armes
 Et d'autres charmes
Ont fait aussi triompher la beauté :
 Dans l'Hellénie,
 Mavrogénie,
Le glaive en main, venge la liberté.
Couverts d'une gloire immortelle,
Et la Vistule et l'Eurotas
Comptent, dans leur vaillans soldats,
 Plus d'une demoiselle.

Après des désastres sans nombre,
La France, réduite aux abois,
Allait perdre jusques à l'ombre
De sa puissance d'autrefois;
 Dans la province,
 Un lâche prince
Court oublier sa couronne et l'honneur.
 L'Anglais rançonne,
 Sans que personne
De nos guerriers excite la valeur.
Soudain, une épée étincelle
Et frappe les fils d'Albion !
Quel dieu sauve la nation ?
 C'est une demoiselle !

Pour que l'humeur de félonie
S'éteigne en chaque citoyen,
De la naissance et du génie
L'alliance est un sûr moyen.
 Dans notre France,
 Mainte espérance
De la discorde entretient le brandon.
 Il serait juste
 Qu'un prince auguste
S'unît au sang du grand Napoléon.
D'Orléans, que ta part est belle,
Si tu veux, pour notre repos,

32

Dans la famille du héros,
Prendre une demoiselle !

L'histoire nous dit qu'Alexandre,
Père d'un fils qu'il chérissait,
Au tombeau le voyait descendre
Par un mal qu'il méconnaissait.
 La fièvre, lente,
 Acre, brûlante,
Minait des jours destinés aux plaisirs ;
 Longue agonie,
 Triste insomnie
Tenaient ouverts des yeux pleins de désirs.
Hippocrate, que l'on appelle,
Expert sur le tempérament,
Prescrit, pour tout médicament,
 Gentille demoiselle !

Seul ouvrage dont, sur la terre,
Le ciel puisse s'enorgueillir,
Chaque fleur de notre parterre
Brille et convie à la cueillir.
 Naissante rose,
 Pour nous éclose,
Ton doux éclat ne dure hélas ! qu'un jour?
 Femme jolie ;

A la folie
Donne la main sur l'hôtel de l'Amour.
Ce Dieu te guide et sous son aile,
Couve tes séduisans appas,
Pour que tu ne t'exposes pas
　　A mourir demoiselle !
　　　　　　E.-C. Piton.

VICTOIRE.

Air : *J'aime la force dans le vin*.

D'un ton imposant et pompeux,
Qu'un auteur complaisant rimaille
Le succès brillant et chanceux
D'une désastreuse bataille ;
Que sur un champ couvert de morts,
Un conquérant fonde sa gloire,
Pour moi je goûte sans remords,
Et célèbre en paix ma *Victoire*.

Des campagnes, souvent sans but,
M'échauffaient fortement la bile ;
Pour que la victoire me plût,
Disais-je, il la faudrait utile :

Je vois d'un peuple généreux,
Le bonheur toujours illusoire ;
Je ne veux point m'unir à ceux
Qui, sans raison, chantent *Victoire.*

On m'écoutait : tout aussitôt,
Jeune nymphe, au gentil corsage,
Me dit : — Je te ferai bientôt
Changer d'idée et de langage.
J'aperçus jambe faite au tour,
Sourcils d'ébène et sein d'ivoire ;
Et dès ce moment, nuit et jour,
Je ne rêvai plus que *Victoire.*

Pendant un mois, tendre, empressé,
J'avais fait ma cour à la belle ;
Je n'étais pas plus avancé,
Elle était toujours plus rebelle.
— Vous rendez le mal pour le bien,
Lui dis-je enfin, tout me fait croire
Que le respect ne mène à rien
Et qu'il faut brusquer la *Victoire.*

Elle veut fuir, je la poursuis ;
Elle est leste, je suis ingambe :
Je l'attrape dans un taillis,
Et lui donne le croc-en-jambe.
C'est un mauvais tour, j'en conviens ;
Mais en tout cas, il est notoire

Qu'on peut prendre tous les moyens
Pour s'assurer de la *Victoire.*

L'amazone avait le dessous,
J'avais choisi le plus beau poste ;
Sans reculer, à tous mes coups,
Elle faisait prompte riposte.
Je gagnais toujours du terrain ;
Et, pour achever mon histoire,
Je m'avançai si fort qu'enfin
J'entendis le cri de *Victoire.*

Si vous aviez vu mon lutteur,
Vous diriez, avec assurance,
Qu'il n'est pas pour un amateur,
De plus solide jouissance.
Mais, arrêtons-nous à propos,
Je n'ai pas perdu la mémoire
Du triste abus que les héros
Ont souvent fait de la *Victoire.*

<div style="text-align:right">A. GILLES.</div>

L'ACTRICE DE L'OPÉRA.

Air : *De la fricassée*

Mademoiselle, on le saura :
　Pour une actrice,
Ah! c'est par trop novice ;
Mademoiselle, on le saura,
Vous déshonorez l'Opéra.
Bien danser et danser fort,
Un œil mutin, un beau port,
Une croupe qui ressort,
　O temps! ô mœurs!
Sont chez vous des signes trompeurs.
　Mademoiselle, etc.

Sur le dos nonchalamment
Vous recevez votre amant,
Pas le moindre mouvement ;
　Autant, ma foi,
Sentir sa femme auprès de soi.
　Mademoiselle, etc.

Les dames de nos bourgeois,
Et j'en eus vingt dans un mois,

M'auraient mieux servi cent fois :
 Et grâce aux dieux,
Même en province, on le fait mieux.
 Mademoiselle, etc.

Une duchesse à l'œil noir,
L'an passé voulut m'avoir ;
C'est elle qu'il fallait voir.
 Pourquoi ! morbleu,
Gagnai-je trop à si beau jeu !
 Mademoiselle, etc.

Tous vos baisers sont contraints ;
Mais remuez donc les reins :
Que faites-vous de vos mains ?
 C'est enrageant,
On n'a plus rien pour son argent.
 Mademoiselle, etc.

De ce carquois sans attraits,
Je retire enfin mes traits,
Et vais calmer ici près
 Les feux constans
D'une dévote de trente ans.
Mademoiselle, on le saura :
 Pour une actrice,
Ah ! c'est par trop novice ;
Mademoiselle, on le saura,
Vous déshonorez l'Opéra.

BÉRANGER.

LA TABLE.

Air : *De la croisée.*

Si j'en crois ce qu'en chaire on dit,
Nos dévots aiment l'abstinence.
Sot qui, par sa faute, maigrit,
Moi j'aime à m'arrondir la panse.
Aux plats bien fournis, au bon vin,
Selon moi, rien n'est préférable ;
Je voudrais toujours avoir faim
 Et toujours être à table.

Amis, ce banquet enchanteur
Est bien fait pour que je m'y plaise ;
Mon esprit, mon ventre et mon cœur
Avec vous sont fort à leur aise.
Des dieux je ne suis point jaloux ;
Morceaux friands, voisine aimable !
Ma foi, Jupiter, entre nous,
 N'a pas meilleure table.

Ici, quand le dessert paraît,
Doux aveux, gentil babillage,
Saillie heureuse, tout ça naît
Entre la poire et le fromage.

Liqueurs fines, vins délicats
Sèment un fumet délectable,
Et Momus, riant aux éclats,
 Accourt se mettre à table.

Craignons du plus gai des séjours
De parler de faire retraite ;
Momens de bonheur sont si courts,
De Comus prolongeons la fête,
Avec Bacchus restons ici,
Et rendons le plaisir durable;
Ensemble, puissions-nous ainsi
 Vivre et mourir à table!

<div style="text-align:right">Piton.</div>

FOUETTEZ FORT.

Air : *Bonjour mon ami Vincent.*

J'ai pris de nos perroquets
Et mon sujet et ma rime,
Si j'imite leurs caquets
Ne m'en faites point un crime ;
Trop souvent on se dit tous bas,
C'est un médisant, ne l'écoutez pas.

C'est ainsi qu'un nigaud s'exprime.
Chantez mon refrain à cet esprit fort :
 Fouettez ces gens-là,
 Fouettez, fouettez fort.

 D'un oncle, après le décès,
 J'eus tous les biens en partage,
 Bientôt un maudit procès
 Dévora mon héritage ;
Avocats, huissiers, parens, procureurs,
Que le diable soit de tous les plaideurs,
Ils en auraient pris davantage,
S'ils avaient fouillé dans mon coffre-fort.
 Fouettez ces gens-là,
 Fouettez, fouettez fort.

 Commerçans sur Jésus-Christ,
 Vous qui vendez vos prières,
 Vous nous jugez sans esprit,
 Dans tous vos discours, mes frères;
Nous avons plus foi dans vos plats ser-
 mons,
Nous connaissons trop dieux, saints et
 démons.
Laissez là vos doctes mystères,
Où l'on vous dira d'un commun accord :
 Fouettez ces gens-là,
 Fouettez, fouettez fort.

Cagots débiteurs de vin,
Qui soutenez le baptême,
Pourquoi mouiller le raisin ?
Ce n'est point un bon système ;
Mais vous persistez encore, je crois,
A mettre de l'eau dans ce que je bois ?
Francs buveurs, lancez l'anathème,
Vous donner de l'eau, c'est donner la mort :
 Fouettez ces gens-là,
 Fouettez, fouettez fort.

Chantez, chantez nos guerriers,
Les chants plaisent à la gloire,
Et ravivez les lauriers
Flétris au bord de la Loire,
Mais si vous trouvez quelque sot railleur,
Croyant de nos preux ternir la valeur,
 Et voulant, pour tromper l'histoire,
Les assimiler aux peuples du Nord :
 Fouettez ces gens-là,
 Fouettez, fouettez fort.

 Dusacq,

LES POMMES D'AMOUR.

Air : *Chacun a sa philosophie.*

J'aime, lorsque le sujet prête,
A chanter, selon mon humeur,
Ce qui me passe par la tête,
Ou bien ce qui me tient à cœur.
 OEil enchanteur,
 Souris flatteur,
M'ont inspiré plus d'une chansonnette.
 Pommes d'amour
 Vont, en ce jour,
Dans mes couplets figurer à leur tour.
Sur toi je compte, et doit m'attendre
A te voir servir mon projet;
Marton, tu fournis le sujet,
Tu dois le laisser prendre.
Vers ces deux jumelles divines
Un aimant semble m'attirer,
Et d'une guimpe tu t'obstines
Constamment à les entourer.
 Sans différer,

A les montrer
Ne faut-il pas que tu te détermines ?
Me les cacher,
C'est me tricher ;
Pour peindre bien, il faut voir et toucher.
Au reste, je puis condescendre
A les lorgner discrètement,
Et du bout des doigts seulement
Je m'engage à les prendre.

Quoi ! tu boudes, nymphe charmante,
Crois-tu que les secrets appas
Soient d'une pâte différente
De ceux que tu ne voiles pas ?
Tu vois, hélas !
Que dans tes lacs
Me voilà pris, je ne puis m'en défendre.
J'en fais l'aveu,
Mon cœur prend feu ;
Ah ! permets-moi de l'amortir un peu !
A mes vœux daigne enfin te rendre ;
Chez moi par réciprocité,
Je te laisse la liberté
De tout voir et de tout prendre.

Dans un délicieux bocage,

Quand Eve vint, en rougissant,
Au premier homme, encor sauvage,
Montrer ce fruit appétissant,
 D'un ton pressant,
 La caressant,
Adam allait mettre tout au pillage...
 — Mon cher époux,
 Modérons-nous,
Et le plaisir n'en sera que plus doux.
A ces pommes tu dois prétendre,
Mais ne faisons rien à demi :
Monte sur l'arbre, mon ami,
Afin de mieux les prendre.

— Monsieur, quelle audace est la vôtre !
Dit Marton, pâlissant d'effroi,
Vous me prenez donc pour une autre ?..
— Non, m'amour ; je te prends pour moi.
 — Retire-toi,
 Homme sans foi ;
Tu veux envain faire le bon apôtre ;
 Vrai chenapan,
 Crois-moi, va-t'en
Jouer ailleurs le rôle de Satan !
A ces mots, je pars sans esclandre ;

La violence est un défaut,
Et la femme, un fort que d'assaut
L'on risque trop à prendre.

Je fus vengé de la tigresse,
Et son exemple vous instruit,
Que si vous outrez la sagesse,
Tendrons, le ciel vous en punit.
 Elle languit,
 Et se flétrit ;
Des fruits d'amour la tige enfin s'affaisse.
 En vain, Marton,
 Changeant de ton,
Devient alors douce comme un mouton.
L'amour qu'on vous dépeint si tendre,
Toujours avide de butin,
Disparaît des lieux où sa main
Ne trouve rien à prendre.
<div style="text-align:right">A. GILLES.</div>

ÉLOGE DES FILLES

Air : *Maman, le mal que j'ai.*

Pour désirer et pour jouir,
L'homme a des sens, un cœur, une ame;
Pour prendre et donner du plaisir,
La nature a créé la femme.
 À ne vous point mentir,
 Les femmes sages
 Ont mes hommages :
 Mais, par humeur, par goût,
 J'aime les filles avant tout.

Chastes oreilles, point d'émoi !
Par filles, nous allons entendre
Toute femme de bon aloi
Dont le cœur est chaud, faible et tendre.
 Le nombre est grand, ma foi !
 Les femmes sages, etc.

Il est des filles à Cherbourg,

A Marseille, à Blaye, à Vendôme,
A la Courtille, au Luxembourg,
Dans les palais et sous le chaume,
 Même au noble faubourg.
 Les femmes sages, etc.

Louis, quatorzième du nom,
S'associait aux petitesses
De la bigote Maintenon:
Condé souriait aux faiblesses
 De l'aimable Ninon.
 Les femmes sages, etc.

Victime d'un prince paillard,
Lucrèce, que l'on préconise,
Ne se perça de son poignard
Qu'après que Tarquin l'eut *surprise*;
 C'était un peu trop tard.
 Les femmes sages, etc.

Le Dieu que prêcha Fénélon,
Malgré sa morale sévère,
Plus populaire que Solon,
Défendit la femme adultère,
 Courtisa Madelon.
 Les femmes sages, etc.

Entre fille et femme d'honneur
La même différence existe

Q'entre l'artiste et l'amateur,
Dit un bon physionomiste
　Et fin observateur.
　　Les femmes sages, etc.

A l'inverse d'un député,
Honni quand il se prostitue,
Un tendron, au plaisir porté,
Par le changement constitue
　Sa popularité.
　　Les femmes sages, etc.

S'il est quelqu'un, en ce moment,
Que mon langage étonne et blesse,
Par défaut de tempérament,
Plus que par excès de sagesse,
　Il péche assurément.
　　Les femmes sages, etc.

A tout mortel, sans nul égard,
Du temps l'influence néfaste
De la continence fait part :
Mais, à vrai dire, l'homme chaste
　N'existe nulle part.
　　Les femmes sages, etc.

N'importe ce qu'en pensera
L'abbé qui règne aux bords du Tibre,
Jusqu'au jour où l'on trouvera

Pour Enfantin la femme libre ;
Que pour type on prendra,
Les femmes sages
Ont mes hommages ;
Mais, par humeur, par goût,
J'aime les filles avant tout.

<div style="text-align:right">LE MÊME.</div>

FINISSEZ DONC.

Air : *Pour un peu d'or.*

Finissez donc ! pour ma bluette
Est le refrain que j'ai choisi.
Ah ! d'un satyrique lazzi
Ne m'accablez point en cachette.
Je ne brigue point un succès,
Mais je crains qu'un censeur sévère,
En appréciant mes couplets,
Me dise : Il vaudrait mieux vous taire ;
Finissez donc, finissez donc.

Finissez donc, disait Grégoire,
De m'vendre vot' vin frelaté ;
Maître Mélange, en vérité,

Vous f'rez tant que'je n'pourrai plus boire,
Cependant, soit dit entre nous,
Je pens' bien qu'vous pourriez sans peine,
Doubler, centupler vos gros sous,
En n'y mettant que d'l'eau d'la Seine.
Finissez donc, finissez donc.

Finissez donc, dame Jacqu'line,
Disait gros Pierre, j'vas m'fâcher ;
Où diable allez-vous me nicher !
J'n'aime pas ainsi qu'on m'turlupine.
J'voyons où vous voulez en v'nir,
Mais j'suis en gard' contr' vos surprises,
Vous n'pourrez pas y parvenir,
Car je ne veux pas fair' de bêtises.
Finissez donc, finissez donc.

Finissez donc, disait Fanchette,
Lucas, ou craignez mon courroux ;
J'suis un' fill' sage, entendez-vous,
Ainsi tâchez d'être plus honnête.
Mais, voyez ce destin fatal,
Fanchette tombe, quel martyre !
Sans doute, elle se fit bien mal,
Car elle ne pouvait plus dire :
Finissez donc, finissez donc.

Finissez donc, charmante Estelle ;
Ah ! pourquoi parer tant d'attraits?
Négligez l'art, et désormais
Vous n'en paraîtrez que plus belle.
Loin de vous les soins superflus,
Fol excès de coquetterie ;
Par son esprit et ses vertus
Une femme est toujours jolie.
Finissez donc, finissez donc.

Finissez donc, vous qui d'un sage
Affectez l'humble austérité
Et l'amour de la liberté,
Quand vous ne rêvez que servage,
Bien, si vous étiez un Caton.
Mais répondez en conscience,
Qui pourrait porter un tel nom?
Rome eut le sien, jamais la France.
Finissez donc, finissez donc.

Finissez donc, vieillard austère,
Encore aujourd'hui le bonheur;
Epargnez-moi votre rigueur,
Il est si doux d'être sur terre !
Contemplez ce séjour divin,
Où règnent la paix, l'allégresse.
Ah ! jusqu'à l'aube du matin,

Pour prolonger ma douce ivresse,
Finissez donc, finissez donc.
<div align="right">BLONDEL.</div>

LE GIGOT.

AIR : *Ah! si ma femme me voyait !*

En fait de tendrons et de mets,
Mon goût va vous paraître étrange :
D'une grisette je m'arrange,
D'un dragon de vertu, jamais.
Du gastronome je diffère;
Au faisan dont il fait grand bruit,
C'est un gigot que je préfère,
Pourvu qu'il soit tendre et peu cuit.

— « Ne perdons point de temps, m'a-
 mour,
Dit Paul à la jeune Arthémise ;
« Le lit est fait, la table est mise,
« Ou dinons, ou faisons l'amour.
— Je vous laisse l'alternative;
« Tout ce qui vous plaît me séduit,

Dit-elle d'une voix craintive ;
» Mais notre gigot n'est pas cuit.

Le bon Laurent, comme un beeftec,
Sur son gril veut qu'on le retourne ;
De son but rien ne le détourne :
Son front est calme, son œil sec,
Notre saint *gigotte*, trépigne ;
Et, par un beau zèle conduit,
Du ciel ne se croirait pas digne,
S'il n'y montait qu'à moitié cuit.

De Montrouge un noir habitant
Repoussant la jeune Glycère
Qui veut le conduire à Cythère,
Lui dit : « A Sod... on m'attend.
« Vous avez la peau fine et blanche ;
« Mais un certain défaut vous nuit :
« Apprenez qu'un gigot sans manche
« A notre four jamais ne cuit. »

Ministre d'un grand potentat,
On craint que vos plans de finance
Ne réduisent à l'abstinence
Plus d'un créancier de l'Etat.
Tout brouiller, voilà le système
Que votre aveuglement poursuit
Aussi tout le monde vous aime
Comme j'aime un gigot trop cuit.

Rien n'entrave un gouvernement
Quand les lois sont sans anicroche.
« C'est l'image d'un tourne-broche,
A dit un sage plaisamment :
« Un chien fait aller la machine ;
« Laid ou beau, bien ou mal instruit,
« Par instinct l'animal piétine,
« Et le gigot tourne et se cuit. »

<div align="right">Le même.</div>

L'ABBESSE AGONISANTE.

OU LES SAUCISSONS D'ARLES.

Air : *Cet arbre apporté de Provence.*

Le couvent de l'Annonciade,
Dans Arles, depuis quatre mois,
Avait son abbesse malade,
On la voyait presque aux abois.
Toutes les nonnes suppliantes,
Soir et matin, en oraison,
Faisaient des prières ferventes
Pour obtenir sa guérison.

Mais c'est en vain qu'on sollicite
Tous les protecteurs du couvent ;
De jour en jour le mal s'irrite,
Et tout espoir est décevant.
Jadis, les saints les plus vulgaires
Faisaient des miracles sans fin ;
Aujourd'hui nos missionnaires
Y perdent même leur latin.

Pour un mécréant hérétique
La mort est un objet hideux ;
Mais pour un zélé catholique,
Son aspect n'a rien de fâcheux.
L'un, en mourant sans prévoyance,
Sur son sort doit être indécis ;
Au moyen de la pénitence,
L'autre est certain du paradis,

La malade a de l'huile sainte
Reçu le frottement bénin,
Se voyant hors de toute atteinte
De la part de l'esprit malin.
— Faites trève à vos pleurs, dit-elle.
Et devisez joyeusement ;
Mes sœurs, pour la gloire éternelle
Faites-moi partir plus gaîment.

Sœur Thérèse, dont l'auditoire
Admire l'érudition,

Par des traits puisés dans l'histoire,
Charme la conversation.
Sœur Claire qui se recommande
Par son ton gai, son air lutin,
Cite un conte de la Légende,
Qu'on croirait pris de l'Arétin.

Sur tous les saucissons du monde
Ceux d'Arles ont toujours eu le pas;
Hors les jours maigres, sœur Ragonde
En mangeait à tous ses repas.
De ses amours la bonne dame
Se plaisait à s'entretenir;
C'est un faible, et tel qui le blâme
N'a jamais pu s'en abstenir.

La nonne met avec adresse
Les saucissons sur le tapis,
Et sur l'objet qui l'intéresse
Interpelle tous les avis.
De leur qualité, sœur Christine,
Fait un judicieux détail.
Pour les poivrés, sœur barbe incline
Et sœur Jeanne pour ceux à l'ail.

De leur forme, enfin l'on s'occupe.
Sœur Modeste vante les courts;
Mais sœur Anne qui n'est pas dupe
Trouve les longs d'un grand secours.

— Quant à moi, dit la sœur Nitouche,
En baissant aussitôt les yeux
Et faisant la petite bouche,
Les petits me conviennent mieux.

La discussion était vive,
Quand l'abbesse la termina
Par l'assurance positive
Que son ascendant lui donna.
— Mes sœurs, cessez d'être en balance
Au moment d'avoir les yeux clos,
Je dois vous dire en conscience,
Que les meilleurs sont les plus gros.
<div style="text-align:right">A. GILLES.</div>

LE POISON DE L'AMOUR

OU LE SUICIDE MANQUÉ.

AIR : *Perrette était meunière.*

Dans un' ville' d'Italie
Auprès d'son bel amant,
Vivait un' fill' jolie,
Plein' de tempérament.

C'était un troupier suisse
Qui hantait sa maison.
Pendant cett' douc' liaison
La fillette novice,
Pendant cett' douc' liaison,
D' l'amour suça le poison.

Quoiqu' fatigués d'attendre
Un hymen trop tardif,
Tous deux, d'un amour tendre,
Brûlaient pour l'bon motif;
Quand au Suiss' l'ordre arrive
D'prendre une aut' garnison.
« C'est une affreus' trahison,
« Dit la belle un peu vive,
« C'est une affreus' trahison,
« Mieux vaut prendr' du poison !

« Des amans sois l' modèle,
« Tu m'as donné ta foi ;
« Prouve que tu m'es fidèle
« En mourant avec moi. »
L' troupier n' s'attendait guère
A cett' péroraison.
Mais il court, comme un oison,
Chez un apothicaire ;
Mais il court, comme un oison,
Pour ach'ter du poison.

Purgon, selon la formule,
N'voulant pas l'régaler,
Lui compose un'pilulle,
Afin de l'faire aller.....
De goûter à cett'pâte
S'sentant démangeaison,
Chacun dit son oraison,
Et d'en finir se hâte ;
Chacun dit son oraison,
Puis aval'le poison.

Ils n'en font qu'une bouchée,
Et leur visag'pâlit ;
Puis après maint'tranchée,
Ils cherch' quelqu'chos' sous le lit.
Lors, se r'gardant en face,
Et presqu'en pamoison,
Les v'là qui rend' à foison
Tous l's'effets du poison.

« J'espèr' que j'montre' du zèle,
« J'en ai l'corps sans d'sus d'sous.
« Vous d'vez sentir, mamzelle,
« Que c'que j'fais c'est pour vous.
« Moi j' sens que d' ma carrière
« C'est la terminaison.
« Mon am' sort de sa prison
« Par la porte d' derrière ;

« Mon am' sort de sa prison,
« A la suite du poison. »

Mais la jeun' fiancée
Gémit et n' répond pas;
Elle est tout' courroucée
De s'voir en pareil cas.
Pour l'un et l'aut' malade,
La noc' n'est plus d' saison;
Et d' l'amour l'échauffaison,
Pendant cett' *galopade*,
Et d' l'amour l'échauffaison
S' purge avec le poison.

Corps libre et bouche amère,
Depuis cet évènement,
L'une r'joignit sa mère,
L'autre son régiment.
D'un mal que tout ravage,
Tell' fut la guérison.
On peut dire, avec raison,
Et d'après c' témoignage,
On peut dire, avec raison,
Qu' l'amour est un poison.

<div style="text-align:right">E. C. Piton.</div>

LE COCHER ÉREINTÉ.

Air : *Allez-vous-en gens de la noce.*

Foi de cocher, mon pauvre maître,
Je vois qu'il faut nous séparer ;
Car j'aurais bientôt cessé d'être,
Si pareil train devait durer.
Il faut qu'ici je vous raconte
Combien j'éprouve de dégoûts :
 C'est entre nous,
 Et sans courroux ;
Monseigneur, donnez-moi mon compte,
Je ne veux plus rester chez vous.

Moi, des cochers les plus célèbres,
Le plus gros ; maintenant, ma foi,
Hormis ceux des pompes funèbres,
En est-il de plus sec que moi ?
J'ai vraiment l'air, monsieur le comte,
De ceux qui mènent les coucous.
 C'est entre nous, etc.

Madame est exempte de blâme,
En cocher de bonne maison,

Je sais ce qu'on doit à la dame,
Et je la soigne avec raison.
Chez tout marquis, duc et vicomte,
C'est un droit que nous payons tous.
 Mais, entre nous, etc.

Mais vos filles ! quelles mégères !
Elles sont quatre, et, chaque jour,
Il me faut, malgré les affaires,
Les rouler chacune à leur tour.
Aucune d'elles ne se dompte ;
Un tel service n'est pas doux.
 Or, entre nous, etc.

Votre sœur, la religieuse,
Bon Dieu ! qu'elle a l'esprit brutal !
D'abord elle est peu généreuse,
Et m'a souvent donné du mal.
Un honnête homme se démonte,
Accablé par de pareils coups.
 Or, entre nous, etc.

Et votre respectable tante,
Avec l'air de n'y pas toucher,
Chaque jour sa voix tremblottante
Me dit vingt fois : fouette cocher !
Elle veut que seul je la monte,
Faveur dont je suis peu jaloux.
 Or, entre nous, etc.

Et votre fils, le mousquetaire,
Il me force, le croirait-on.....
Quand il y a quelque orgie à faire,
A lui servir de postillon.
Vraiment, je me couvre de honte
En satisfaisant de tels goûts.
 Or, entre nous, etc.

La grosse cuisinière Lise
Croit me restaurer, mais en vain ;
Car elle exige une remise
D'un coup par bouteille de vin.
Elle met pour avoir l'escompte,
La cave sans dessus dessous.
 Or, entre nous, etc.

J'aurais pu souffrir et me taire,
Si seul j'endurais tous ces maux ;
Mais jusqu'à la vieille portière
Qui se sert de vos deux chevaux.
Ces tourmens qu'il faut que j'affronte
M'ont ruiné par tous les bouts.
 Or, entre nous,
 Et sans courroux,
Monseigneur, donnez-moi mon compte,
Je ne veux plus rester chez vous.
 G. GARIEN.

J'AIME LE VIN.

Musique de l'auteur des paroles.

J'aime le vin, j'aime le vin.
Quand son jus bienfaisant colore
Le cristal que je vais soudain
Auprès de vous saisir encore.
J'aime le vin, seul il m'inspire
Joyeux refrain, joyeux délire.
J'aime le vin, j'aime le vin,
Versez, amis, j'aime le vin.

J'aime le vin, j'aime le vin,
Tout frais pressuré de la grappe ;
Je l'aime encor dans un festin
Quand d'un vieux flacon il s'échappe.
J'aime le vin, lorsqu'à plein verre
Me l'offre quelqu'ami sincère.
J'aime le vin, etc.

J'aime le vin, j'aime le vin,
Quand sa liqueur enchanteresse
Provoque un amoureux larcin
Sur la bouche d'une maîtresse.

J'aime le vin jusqu'à la lie,
Versé par une main jolie.
J'aime le vin, etc.

J'aime le vin, j'aime le vin,
Quand pour nous sourit la victoire,
Je bois ce nectar souverain
Au souvenir de notre gloire.
J'aime le vin, liqueur chérie!
Produit de ma belle patrie.
J'aime le vin, etc.

J'aime le vin, j'aime le vin,
Rien n'égale ce doux breuvage,
Il console le genre humain
De tous les ennuis du vieil âge.
J'aime le vin, c'est ma devise;
Heureux si je puis à ma guise
Long-temps répéter ce refrain :
J'aime le vin, j'aime le vin,
Versez, amis, j'aime le vin.

<div style="text-align: right;">BLONDEL.</div>

MES SOUVENIRS DE BONHEUR.

Air : *Mes bons amis, je radote peut-être.*

Doux souvenirs, à mon ame oppressée,
Venez offrir la joie et le bonheur;
Réveillez-vous, que ma muse glacée,
Par vos bienfaits retrouve sa chaleur.
Rappelez-moi l'âge heureux que regrette
Le pauvre humain aux cheveux blanchissans,
Que jeune encor comme lui je répète :
Qu'ils étaient beaux, les jours de mon printemps!

Quand le bonheur offrait à ma jeunesse,
De ses faveurs quelques rayons brûlans,
Quand du bonheur la main enchanteresse
Me conduisait vers mes premiers seize ans;
En parcourant l'océan de la vie,
Sur mon esquif favorisé des vents,
Heureux nocher, j'ignorais leur furie,

Qu'ils étaient beaux, les jours de mon printemps !

Rappelez-moi ces momens où d'ivresse,
Mon cœur ému battait à l'unisson ;
Du tendre cœur de ma jeune maîtresse
Quand l'amitié m'offrait quelque leçon.
Par vous, hélas ! je me souviens encore
Que, réveillé sous ses baisers brûlans,
D'un doux regard je saluais l'aurore :
Qu'ils étaient beaux, les jours de mon printemps ?

Sur mon berceau la fortune légère
N'a pas fixé l'éclat de tous ses dons ;
Sans avenir, jeté sur cette terre,
J'eus pour seul bien la muse des chansons.
Le bon Momus égayait mon bel âge,
Et pour souscrire à mes destins brillans,
La liberté protégeait son ouvrage :
Qu'ils étaient beaux, les jours de mon printemps !

Dans un banquet, un jour, trinquant à table,
Du dieu Bacchus je fêtais la liqueur,
Quand tout à coup un revers implacable
Me fit tarir la coupe du malheur.

Depuis ce temps ma jeunesse flétrie
Végète et rêve à de plus doux instans,
Et je redis à ma philosophie :
Qu'ils étaient beaux, les jours de mon
 printemps !

<div style="text-align:right">R. Morizot.</div>

LA PLANCHE.

Air : *Le soleil luit pour tout le monde :*

Au gros curé de son canton,
Blaise, un jour, disait à confesse :
« O vous, qu'on dit être si bon,
« Eh ! vît', mon père, le temps presse,
« Donnez-nous un remèd' certain
« Pour qu' ma femm' n' soit pas si fé-
« conde ;
« Car à pein' si j' l'approche un brin,
« Qu'ell' me met un marmot au monde.

Le bon desservant, fin renard,
Et bon diable plus que tant d'autres,
Rit, et dit au bon campagnard :
« Puisque tels malheurs sont les vôtres,

« Il faut, dans cette occasion,
« Que chacun de vous se retranche;
« Pour braver la tentation,
« Mettez entre vous une planche. »

Qui fut dit, fut fait; en rentrant,
Blaise dit à sa ménagère :
« J'somm's bien sûrs d'nous à présent. »
Soudain il lui conte l'affaire.
« Eh bien ! dit Rose avec ardeur,
« Dès c'soir il faut en faire usage;
« Car, mon pauvre homme, j'ons trop
 « d'malheur
« A remplir les devoirs du ménage. »

Mais, hélas! au bout de neuf mois,
Jour pour jour, ô surprise extrême!
Blaise, pour la douzième fois,
Apporte un poupon au baptême.
« Comment, encor, dit le pasteur? »
« Oui, mon pèr', v'là l'fruit d'not' pru-
 « dence;
« Et pourtant j'vous jure sur l'honneur
« Qu'jons bien suivi votre ordonnance.».

Le saint homme aussitôt reprend :
« Grand Dieu, quel étonnant mystère!
« Tu n'as donc pas, mon pauvre enfant,
« Suivi mon avis salutaire?

—« Si fait, mais malgré ça, tout d'bon,
« J'viens d'voir opérer c'te merveille.
—« Mais quelle planche pris-tu donc?
—« J'ai pris une planche à bouteille!...
<div style="text-align:right">BLONDEL.</div>

AH! QU'IL FAUT
DE TEMPÉRAMENT.

Air : *J'ai vu le Parnasse des Dames.*

J'aime à relire les prouesses
De Roland et des vaillans preux
Qui combattaient pour leurs princesses
Pendant trois jours, le ventre creux ;
Pour attendrir une cruelle,
On vit plus d'un sensible amant
Brûler d'amour trente ans pour elle....
Ah! qu'il faut de tempérament!

A Sottencour qui sollicite,
Chaque jour le ministre dit :
— Oui, je connais votre mérite,
Espérez tout de mon crédit ;

Mais en quittant son excellence,
Sottencour redit tristement :
— Pour vivre long-temps d'espérance,
Ah! qu'il faut de tempérament!

L'autre jour près d'un empyrique
Qui s'agitait sur des traiteaux,
Un jobard d'un sang-froid comique
Répétait à plusieurs nigauds :
— Pour que cet homme, sur la place,
Avale et digère un moment
Des cailloux et de la filasse,
Ah! qu'il faut de tempérament!

De saints écrits prouvent sans peine
Que jadis faisant le plongeon,
Maître Jonas, par la baleine
Fut avalé comme un goujon.
Trois jours après de sa tanière
Frais et dispos, il sort gaîment
Par une porte de derrière,
Ah! qu'il faut de tempérament!

Lorsqu'un fier tyran gesticule
Sur le théâtre, un soir entier,
Tout en l'admirant je calcule
Les désagrémens du métier.
Pour qu'un homme ainsi se démène
Et puisse vivre longuement,

En mourant sept fois par semaine,
Ah ! qu'il faut de tempérament !

Le diable, par un tour perfide,
Entraîne Jésus, sans secours,
Sur le sommet d'un mont aride,
Et l'y retint quarante jours.
Pendant cet espace incroyable,
Pour combattre et vaincre aisément
La faim, la soif et le diable...
Ah ! qu'il faut de tempérament.

J'admire du fameux Alcide
Les douze glorieux travaux,
Car il faut un gaillard solide
Pour porter le ciel sur son dos ;
Mais, pour que ce coureur de belles
Puisse, en six heures seulement,
Courtiser cinquante pucelles...
Ah! qu'il faut de tempérament !

On vit jadis dans leurs retraites,
Des cénobites fort pieux,
Vivre d'eau, de pain, de noisettes,
Pour s'ouvrir le chemin des cieux ;
Le jour, même la nuit entière,
Ils s'amusaient dévotement

A se fustiger la croupière...
Ah ! qu'il faut de tempérament !

<div style="text-align:right">L. Festeau.</div>

LES SERMENS DE BUVEUR.

Air : *Du Curé de Meudon.*

Divin Bacchus, ah ! c'en est fait j'abjure
Et tes autels et ton culte enchanteur :
Trinquez, buvez, jamais, je vous le jure,
Un doux glou-glou n'ébranlera mon cœur.
De la raison je ressaisis l'empire ;
Mais quand je veux m'ériger en frondeur,
En souriant, chacun semble me dire :
Ah ! c'est encor un serment de buveur.

Je me disais : fuyons la chansonnette,
Trop de dangers menacent un auteur.
Si la critique épure le poète,
La jalousie excite le censeur ;
Mais quand j'entends votre aimable délire,

Soudain ͜ vos chants dissipent mon aigreur,
Et je me dis, ressaisissant la lyre,
Ah! c'est encor un serment de buveur.

Dès que Lucine eut fait son arrivée,
Zoé me dit d'un ton plein de candeur,
Mon cher ami, grand dieu! quelle corvée,
Je ne veux plus partager ton ardeur.
Ce beau projet, ma chère, est éphémère,
Le plaisir fait oublier la douleur;
Quand tu promets de ne plus être mère,
Ah! c'est encor un serment de buveur.

Avec transport, j'aimais la jeune Adèle,
Tendres baisers augmentaient mon ardeur;
Las! à mes yeux elle fut infidèle,
Son inconstance a détruit mon bonheur.
Pour m'en venger, je veux fuir la puissance
D'un dieu malin et d'un sexe trompeur.
Je l'ai juré... mais j'aperçois Hortense!
Ah! c'est encor un serment de buveur.

Lorsqu'il fallut délaisser la bannière
Qui nous guida vingt ans au champ d'honneur,
Chaque soldat, essuyant sa paupière,
Fit ses adieux à l'étendard vainqueur ;
Ils abjuraient l'inconstante victoire,
Le coq gaulois a revu leur valeur ;
Car un Français qui renonce à la gloire,
Ah ! c'est encor un serment de buveur.
<div align="right">Gezt.</div>

L'ANGE MYSTÉRIEUX.

Air : *C'est le beau Thomas.*

Luce, écoute ici,
Que je te dévoile un mystère ;
A quiconque, aussi,
Garde-toi d'en parler, ma chère.
Apprends qu'à bas bruit,
Hier, vers minuit,
Dans ma cellule, d'un pied leste,
Sut entrer un être céleste.
Grand dieu ! qu'il est bien,
Mon ange gardien !

D'un sommeil léger
J'éprouvais déjà l'influence,
Prête à me plonger
Dans le vague de l'existence ;
Avec volupté,
Mon regard flatté
Épiait l'éclat de mes charmes,
Lorsqu'il vint causer mes alarmes.
Grand dieu, etc.

Juge, en ce moment,
Combien fut grande ma surprise !
Pour tout vêtement
Je n'avais plus que ma chemise.
De ma nudité
Je voile un côté,
Et de sa main, le bon apôtre,
Trouve moyen de cacher l'autre.
Grand dieu, etc.

Agnès, me dit-il,
Pourquoi te montrer si farouche
D'un baiser subtil
Aussitôt il me clot la bouche.
Loin de m'attrister,
J'ose l'écouter ;
Plein d'une émotion subite,

Mon cœur s'attendrit et palpite.
Grand dieu, etc.

L'excès de plaisir
Eut bientôt fermé ses paupières,
Et j'eus le loisir
D'admirer ses formes légères.
Si tu concevais
Ce que j'éprouvais
En voyant cette créature,
Ah! tu bénirais la nature!
Grand dieu, etc.

Mais le jour naissant
Transforma mon bonheur en peine ;
Un baiser brûlant
Signala la fin de la scène.
Si tu veux le voir
Il revient ce soir ;
Par lui, tu pourras, je l'espère,
Connaître aussi le tien, ma chère.
Grand dieu! qu'il est bien,
Mon ange gardien !

<div style="text-align: right;">R. Morizot.</div>

JE N'AI PAS PEUR.

Je n'ai pas peur,
Quand tous les jours ma vieille tante
Me dit d'une voix tremblante :
« Chaque amant est un ravisseur. »
Je suis pauvre, qu'ai-je à défendre
Que peut-on me faire ou me prendre?
 Je n'ai pas peur.

Je n'ai pas peur,
Lorsqu'au bois je vais avec Pierre;
En lui j'ai une fiance entière
Car il m'a promis le bonheur.
Si le loup me guette et s'avance,
Mon amant prendra ma défense,
 Je n'ai pas peur.

Je n'ai pas peur,
Quand l'éclair brille dans la plaine,
Soudain Pierre accourt et m'entraîne
Au fond d'un abri protecteur.
Alors, dans ses bras il m'enlace,

Et, comme une sœur il m'embrasse,
 Je n'ai pas peur.

 Je n'ai pas peur,
Répétait encor la pauvrette,
Lorsqu'un beau matin sur l'herbette,
Pierre osa cueillir une fleur.....
Hélas! depuis elle soupire
Et sa bouche n'ose plus dire :
 Je n'ai pas peur.

<div style="text-align:right">L. Festeau.</div>

LES SOUVENIRS DE JAVOTTE.

Air connu.

Te souviens-tu, disait dame Javotte,
A son barbon qu'elle magnétisait,
Te souviens-tu, qu'après une ribotte,
Tu m'avouas l'amour qui t'embrâsait ?
Je te parus d'abord un peu revêche,
Mais à tes feux mes feux ont répondu,
Quand du flambeau tu m'as fait voir la
 mèche,

Dis-moi, mon chat, dis-moi, t'en souviens-tu ?

Te souviens-tu du soir où, sur ma chaise,
Je m'endormis par le feu du réchaud ?
Tu vins alors, le cœur plus chaud que braise,
Par un baiser m'éveiller en sursaut ;
Quatre soufflets et deux ou trois taloches,
Vinrent soudain appuyer ma vertu....
Et je trouvais tes deux mains sous mes poches !
Dis-moi, mon chat, dis-moi t'en souviens-tu ?

Te souviens-tu qu'en allant au village,
(En ce temps-là tu marchais sans ma main !)
Tu m'attirais avec toi sous l'ombrage,
Pour respirer et prendre le serein ?....
Un gros bouquet bientôt vint à paraître,
Ta main hardie entr'ouvrit mon fichu !
Et, malgré moi, tu voulus me le mettre.
Dis-moi, mon chat, dis moi, t'en souviens-tu ?

Te souviens-tu de ce jour où ma mère,

Nous laissa seuls dans la chambre à coucher ?
Tu me pressas de si douce manière,
Que ton amour finis par me toucher !...
A deux genoux tu demandais ma rose ;
Par tes transports mon courroux fut vaincu...
Et tu cueillis la fleur à peine éclose,
Dis-moi, mon chat, dis-moi t'en souviens-tu ?

Te souviens-tu que les yeux de ta femme,
D'un feu brûlant semblaient te consumer ?
Je veux encor ranimer cette flamme,
Ah ! vieux tison, tu ne sais que fumer !
Lorsque par toi je cessai d'être fille,
Toujours dispos et jamais abattu,
Nouveau *Tyrcis*, tu faisais le bon drille,
Dis-moi, mon chat, dis-moi, t'en souviens-tu ?

Te souviens-tu ?... mais je suis en carême !
Ta goutte, hélas! m'a ravi tout mon bien !
Quand je t'attends, tu rentres en toi-même,
D'un bon morceau je ne goûte plus rien.

6.

A mon réveil, et lorsque je me couche,
J'aime à songer à ce fruit défendu...
Même à présent, l'eau me vient à la bouche,
En te disant : mon chat, t'en souviens-tu ?

<div style="text-align:right">E.-C. P<small>ITON</small>.</div>

LE RENDEZ-VOUS DANS LA PRISON.

A<small>IR</small> : *De la Moune* (de Debraux).

Des nuits l'ombre s'étend sur nous ;
Tout dort ; de mon sommeil jaloux,
Les noirs ennuis, sous les verroux,
 Loin de ma maîtresse,
 M'oppriment sans cesse.....
 Mais un point brillant
 S'offre à l'orient !...
 Brille, brille
 Aurore gentille,
 Viens ouvrir
 Un jour au plaisir !

Pour moi, quand Phébus aura lui,
Plus de tristesse, plus d'ennui,
Aglaé revient aujourd'hui.
 Du Dieu de lumière
 Tendre avant-courrière,
 Ouvre à notre amour
 Les portes du jour.
 Brille, etc.

Quand, par ses trop vives chaleurs,
Le soleil a flétri les fleurs,
Tu les ranimes par tes pleurs;
 Fleurs à l'agonie
 Te doivent la vie :
 De baisers, zéphir
 Revient les couvrir.
 Brille, etc.

Quand tu verses sur les côteaux,
Chaque jour, des trésors nouveaux,
Pour te saluer, des oiseaux
 La troupe éveillée
 Perce la feuillée,
 Et son chant d'amour
 Bénit ton retour.
 Brille, etc.

Pénètre dans ces tristes murs...
Déjà tu les rends moins obscurs,

Mes esprits deviennent plus purs.
 Ah! poursuis ta route,
 Et viens, goutte à goutte
 Répandre en mon sein
 Ton baume divin.
 Brille, etc.

Escorté des jeux et des ris,
Il vient l'objet que je chéris,
M'enivrer de son doux souris.
 Comme toi, charmante,
 Ma fidèle amante
 Va parer de fleurs
 Mon lit de douleurs !
 Brille, brille
 Aurore gentille,
 Viens ouvrir
 Un jour au plaisir.
 E.-C. Piton.

LES COCUS.

Air : *Faut d'la vertu.*

Bon Dieu ! qu'les cocus sont heureux !
Quand donc le serai-je comme eux (*bis*.)

 C'est ainsi qu'la tristesse dans l'ame,
 Pierrot chantait d'un ton chagrin,
 En voyant l'humeur de sa femme,
 Et le bonheur de son voisin.
 Bon Dieu, etc.

 Au logis aucun d'eux ne reste,
 Près d'elle au lieu de l'zenchaîner,
 Dès qu'un bout d'soleil paraît… zeste,
Leux femmes vous les envoient prom'ner.
 Bon Dieu, etc.

 Loin d'chez eux passant la journée,
 Y s'livrent à d'joyeux ébats :
 Y ne r'viendraient qu'au bout d'l'année,

Que leux femm's ne s'en plaindraient pas.
 Bon Dieu, etc.

Dans une société d'importance
Qu'avec leurs femm's ils soient admis,
C'est à qui f'ra leur connaissance,
C'est à qui s'ra de leux amis.
 Bon Dieu, etc.

Tout's les bourses leur sont ouvertes.
C'est à qui leur voudra du bien ;
Faut voir comm'leux femm's sont couvertes,
Et quéqu'ça leur coûte : jamais rien.
 Bon Dieu, etc.

Ils ont raison, même en justice,
Leur droit est toujours le plus clair.
Drès qu'il s'agit d'leur rendr'service,
Autour d'eux tout l'monde est en l'air.
 Bon Dieu, etc.

Faut-il à leur petite rente
Joindre un petit émolument,
Dès qu'une place est vacante,
Leux p'tit's femmes sont en mouvement.
 Bon Dieu, etc.

Tout leur arrive comm'de cire;
En ménag'las d'être garçons,
Veul'nt-ils êtr's pèr'ils n'ont qu'à l'dire,
Ils ont d'zenfans d'tout's les façons.
　　Bon Dieu, etc.

On est aux p'tits soins pour leur plaire;
Pour peu qu'ils n'arriv'nt pas trop tôt,
Le soir ils trouvent pour l'ordinaire,
L'souper tout prêt, le lit tout chaud.
　　Bon Dieu, etc.

Enfin pendant leur existence
Leux femm's ont l'air d'les adorer
Et ne r'gard' point za la dépense
Quand vient l'moment d'les enterrer.
Bon Dieu! qu'les cocus sont heureux!
Quand donc le serai-je comme eux!
　　　　　　　ROUGEMONT.

LA MÉTEMPSYCOSE.

Air : *Que le tic toc de verres.*

Douce métempsycose,
　Pour charmer tous mes jours,

Sur la fleur fraîche éclose
Fais-moi rêver toujours.

Lorsque des cieux, la vigilante aurore,
Sur notre terre a répandu ses pleurs,
Avec gaîté, la sémillante Flore,
Voit dans nos champs s'épanouir les fleurs.
Pour retrouver, dans ces tendres images,
Mille beautés au printemps de leurs jours,
Du temps passé je remonte les âges,
Et je les vois souriant aux amours.
 Douce métempsycose, etc.

Quand près de toi, mon aimable Julie,
Je vais chercher l'amour et le plaisir,
Assez souvent, une rose jolie,
Orne ton sein sans pouvoir l'embellir.
De cette fleur la fraîcheur virginale,
En moi fait naître un bien doux souvenir:
En admirant ta modeste rivale,
J'aime à prévoir ton heureux avenir.
 Douce métempsycose, etc.

Brille à mes yeux, violette chérie,
L'épais gazon ne peut te préserver.
Fille des Stuarts, innocente Marie,

Dans cette fleur j'aime à te retrouver.
Te rappelant, hélas ! qu'un rang superbe
T'a fait subir la honte et le malheur,
Tu veux en vain, en te cachant sous l'herbe,
Ravir aux yeux ton aimable candeur,
 Douce métempsycose, etc.

Lorsque sur nous l'amour n'a plus d'empire,
La femme encor sait charmer nos instans
Besoin nouveau près d'elle nous attire,
Pour alléger le triste poids des ans.
De l'amitié, touchant et vrai modèle,
Dont l'apanage est la noble vertu,
Mon cœur me dit que c'est dans l'immortelle
Que tu renais après avoir vécu.
 Douce métempsycose, etc.

Plus de plaisirs, de tendres rêveries,
Des noirs frimats redoutons les rigueurs ;
Adieu, bosquets, adieu, belles prairies,
Jusqu'au printemps, adieu timides fleurs.
Selon mes vœux, l'hiver aura des ailes,
D'un doux espoir nous pouvons nous bercer ;

Ne craignez rien, vous renaîtrez plus belles,
Et les zéphirs viendront vous caresser.

 Douce métempsycose,
 Pour charmer tous mes jours,
 Sur la fleur fraîche éclose
 Fais-moi rêver toujours.
<div align="right">C. L. T. Morisset.</div>

MON FLAGEOLET.

Air : *De la Gaîté.*

 Mon flageolet (*bis*)
 Qui toujours plaît,
Captive plus d'une fillette,
Quand je fais danser sur l'herbette
Au doux son de mon flageolet.

Quand sous mes doigts cet instrument résonne,
Je vois bientôt les filles d'alentour
Courir, hélas! mais plus d'une friponne
Se trouve prise au piége de l'amour.
 Mon flageolet, etc.

Lorsque parfois une jeune bergère

D'un rien se fâche avec son amoureux,
Mon flageolet apaise leur colère,
Et ses accords les embrâse tous deux.
 Mon flageolet, etc.

Ses sons bruyans, jusque dans la vallée,
Portent la joie et charment les échos ;
Pour les entendre, amante désolée,
D'Eole implore un instant le repos.
 Mon flageolet, etc.

Je suis heureux quand sous le vert feuillage,
Tous les bergers dansent autour de moi ;
Mon cœur aimant, quoique glacé par l'âge,
Au milieu d'eux éprouve un doux émoi.
 Mon flageolet,

Trop tôt le temps viendra d'un vol rapide
De votre ardeur évaporer les feux ;
Pour l'arrêter, ô jeunesse candide,
Pensez toujours à mes concerts joyeux.

 Mon flageolet
 Qui toujours plaît,
 Captive plus d'une fillette,
 Quand je fais danser sur l'herbette
 Au doux son de mon flageolet.
<div align="right">Guilhem.</div>

VIVE LE NATUREL.

Air: *Par la grâce de Dieu.*

Foin de ce romantique,
Dont l'ame poétique
Jouit d'un bonheur visuel.
Je fête la bombance,
Car j'ai le goût très sensuel.
Nargue de la science,
Vive le naturel !

Imitant le chimiste,
Dans le vin maint droguiste
Met de la litharge ou du miel.
Mieux vaut notre pitance
Avec son goût originel.
Nargue, etc.

Sans craindre d'être mère,
Seule je sais, dit Claire,
Savourer le plaisir charnel.
Moi, lui répond Constance,

J'use de la chose au réel.
 Nargue, etc.

 Rêvant la tyrannie,
 Maint roi prit son génie
Dans Ignace ou Machiavel.
 Le bon Henri, je pense,
Consultait son cœur paternel.
 Nargue, etc.

 Plus d'une fois l'escrime
 A protégé le crime,
Je déteste cet art cruel ;
 Car j'ai pour ma défense
Mes pieds, mes poings dans un duel.
 Nargue, etc.

 Danseurs à pirouettes,
 Comme des girouettes
Tournez dans un brillant hôtel.
 Bien plus gaîment je danse,
Quand je vais sauter sous l'ormel.
 Nargue, etc.

 En vain l'homme s'obstine
 A chercher la machine
D'un frôttement continuel ;
 Car l'amour seul cadence

Le mouvement perpétuel.
 Nargue, etc.

Sans art et sans pratique,
Pour vaincre en république
Nous n'avions qu'un chant immortel;
 De la valeur en France
La liberté plaça l'autel.
 Nargue, etc.

Faites, dévots paillasses,
 Vos pieuses grimaces,
En latin suppliez le ciel;
 L'honnête homme, en silence,
Attend le décret éternel.
 Nargue de la science,
 Vive le naturel !

<div style="text-align: right">CHANU.</div>

L'ACCORD EN MARIAGE.

Air; *Tic et tic et tac tin tin tin.*

En mariage il faut de l'accord;
 Aussi j'espère
 Que ma ménagère

Rarement pourra me donner tort.
J'dois avoir raison, je suis le plus fort.

Sur ce principe chacun se fonde ;
Car on peut voir chez tous les époux
Qui s'trouv'nt dans les quat' parti's du monde,
Que la femme en tout temps eut le d'ssous.
En mariage, etc.

A leurs maux il faut qu'on s'montr' sensible :
Soyez leur soutien, prescrit la loi ;
Si le d'ssous leur est par trop pénible,
Qu'on fasse en sorte d'les prendr' sur soi.
En mariage, etc.

Un' femm' n'est pas facile à comprendre
Ses capric's changent à chaque instant ;
On n'sait jamais par quel bout la prendre
D'un homme ell' n'en pourrait dire autant.
En mariage, etc.

N'croyez pas qu'ell' reste comme un terme
Tant qu'elle a des raisons à chercher ;

C'est pourquoi l'on doit toujour êtr'
 ferme,
On s'roidir sitôt qu'ell' veut broncher.
 En mariage, etc.

Elle obéit quand ça peut lui plaire ;
Peut-on conc'voir un pareil esprit ?
Si vous lui dit's, va te faire faire,
Vous ne serez jamais contredit.
 En mariage, etc.

Pour vous, mesdam's, je quitt' la satire,
Je n'veux pas éprouver votr' courroux ;
Et pourtant, si j'savais mieux écrire,
Mon plaisir s'rait d'm'étendre sur vous.

 En mariage il faut de l'accord :
 Aussi j'espère
 Que ma ménagère
 Rarement pourra me donner tort.
J'dois avoir raison, je suis le plus fort.

<div style="text-align:right">J. M. VANDAEL.</div>

TABLE

DES MATIÈRES.

―

Plus heureux qu'un roi. Page	5
Encore un Grégoire.	7
Le convive.	9
La modiste.	13
La porte et le cœur.	15
La marraine.	17
Ma grisette.	20
On n'est pas toujours à son aise.	22
Chanson bachique.	24
Pompons.	26
Demoiselles.	29
Victoire.	33
L'actrice de l'Opéra.	36
La table.	38
Fouettez fort.	39
Les pommes d'amour.	42
Éloge des filles.	46
Finissez donc.	49
Le gigot.	50

L'abbesse agonisante. 54
Le poison de l'amour. 57
Le cocher éreinté. 61
J'aime le vin. 64
Mes souvenirs de bonheur. 66
La planche. 68
Ah! qu'il faut de tempérament. 70
Les sermens du buveur. 73
L'ange mystérieux. 75
Je n'ai pas peur. 78
Les souvenirs de Javotte. 79
Le rendez-vous dans la prison. 82
Les cocus. 85
La métempsicose. 87
Mon flageolet. 90
Vive le naturel. 92
L'accord en mariage. 94

FIN.

www.ingramcontent.com/pod-product-compliance
Lightning Source LLC
Chambersburg PA
CBHW071412220526
45469CB00004B/1270